Publique su obra terminada en su muro y únase a la comunidad.

#FEENCOLOR

T0188406

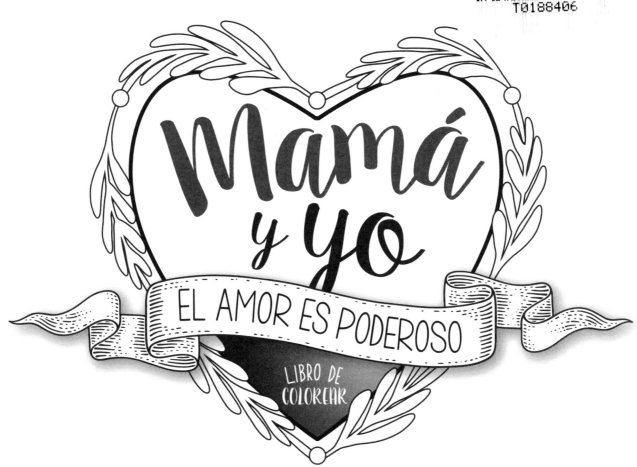

Mamá y yo

EL AMOR ES PODEROSO

LIBRO DE COLOREAR

CASA
CREACIÓN

El amor es la fuerza más poderosa del mundo.

—CASPER TEN BOOM

EL AMOR ES ALGO PODEROSO

Las madres conocen el poder del amor incondicional. Una madre ama a sus hijos incluso en sus momentos poco agradables. El amor de una madre nutre, cura, protege, defiende, perdona y conforta. Sin embargo, el amor de una madre palidece en comparación con el poderoso amor de nuestro Padre celestial. Cuando coloree con su hijo, deja que su amor por su hijo le recuerde el amor eterno, tierno, compasivo, misericordioso, redentor y perfecto del Señor. Recuerde que el Señor es "misericordioso y clemente, tardo para la ira, y grande en misericordia" (Joel 2:13).

Hemos proporcionado veintitrés ilustraciones para que usted coloree acompañadas de versos de las Escrituras sobre el amor. Después de cada una de sus páginas, encontrará una versión más sencilla de la misma ilustración para que su hijo pueda colorear. Algunas de las ilustraciones fueron dibujadas por niños y para niños. Las páginas están perforadas para facilitar el poder compartirlas. Al leer los versículos de la Escritura que acompañan cada ilustración y colorear con su hijo, busque momentos de enseñanza. Hable de lo que significa el amor. Comparta con su hijo acerca de cómo Dios nos ama, cómo amamos a Dios y cómo nos amamos unos a otros. Enséñele a su hijo lo que significa "no amarnos de palabra ni de lengua, sino de obra y en verdad." (1 Juan 3:18). Tómese el tiempo para compartir historias sobre el poder del amor en su propia vida. También le animamos a orar los versículos de la Escritura sobre su familia y memorizarlos juntos. Escriba la Palabra en sus corazones mientras reflexiona sobre el amor más poderoso de todos: el amor de Dios.

Esperamos que encuentre este libro para colorear tanto hermoso como inspirador. A medida que colorea, recuerde que los mejores esfuerzos artísticos no tienen reglas. Libere su creatividad a medida que experimenta con colores, texturas y medios. La libertad de auto-expresión le ayudará a liberar el bienestar, el equilibrio, la atención plena y la paz interior en su vida, lo que le permitirá disfrutar del proceso, así como del producto terminado. Cuando haya terminado, puede enmarcar sus creaciones favoritas para mostrarlas o darlas como regalo. Luego publique sus obras de arte en Facebook, Twitter o Instagram utilizando el "hashtag" #FEENCOLOR.

Jehová se manifestó a mí ya mucho tiempo ha, diciendo: Con amor eterno te he amado; por tanto te soporté con misericordia.

—*JEREMÍAS 31:3*

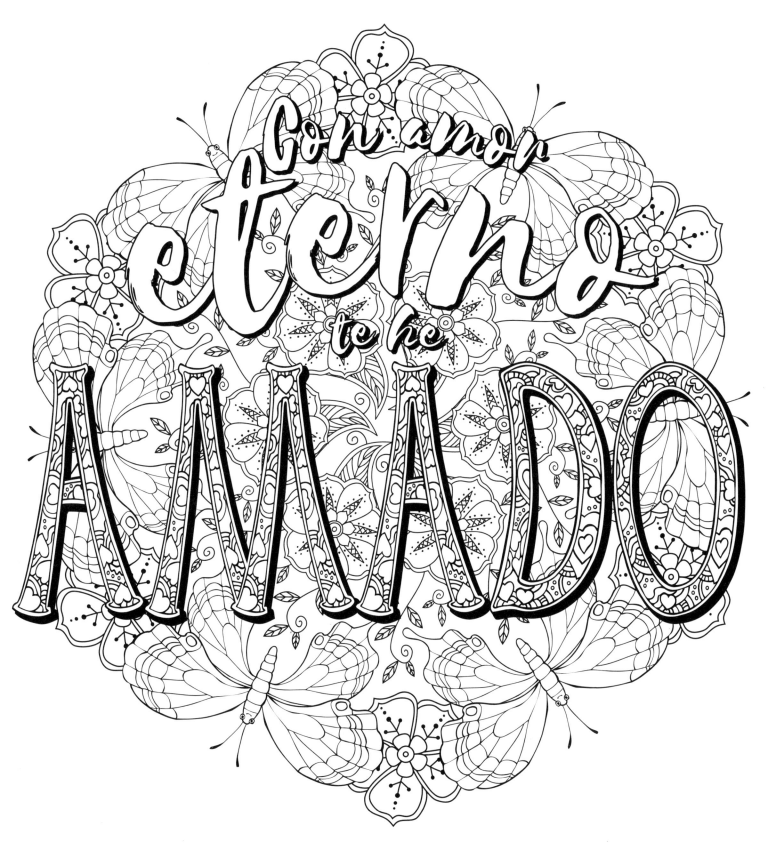

Jehová se manifestó a mí ya
mucho tiempo ha, diciendo: Con amor
eterno te he amado; por tanto te
soporté con misericordia.

—Jeremías 31:3

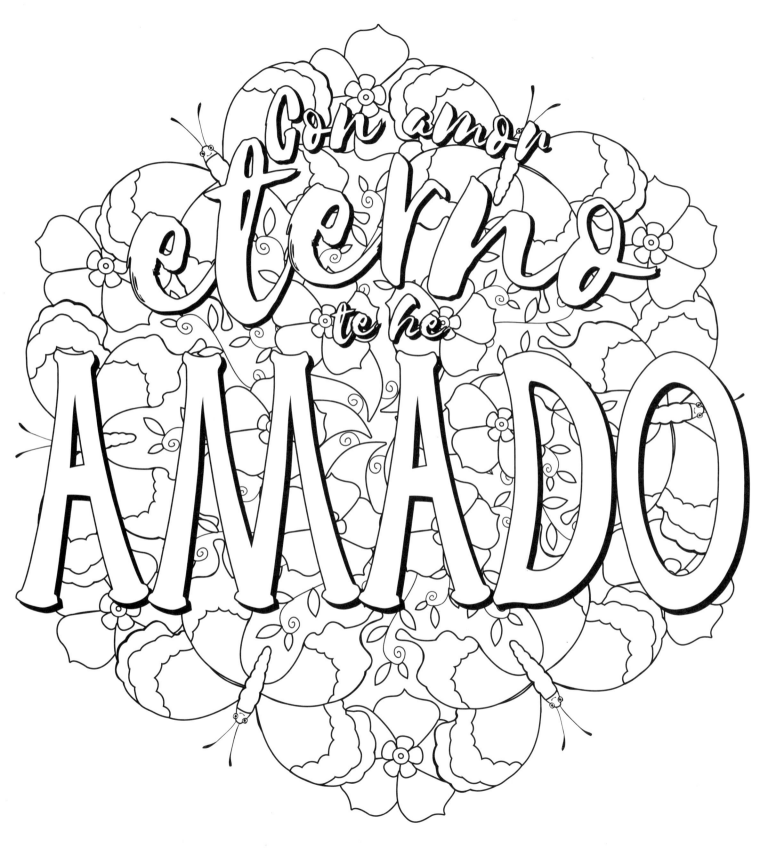

Y ahora permanecen la fe, la esperanza, y el amor, estas tres:

empero la mayor de ellas es el amor.

—1 Corintios 13:13

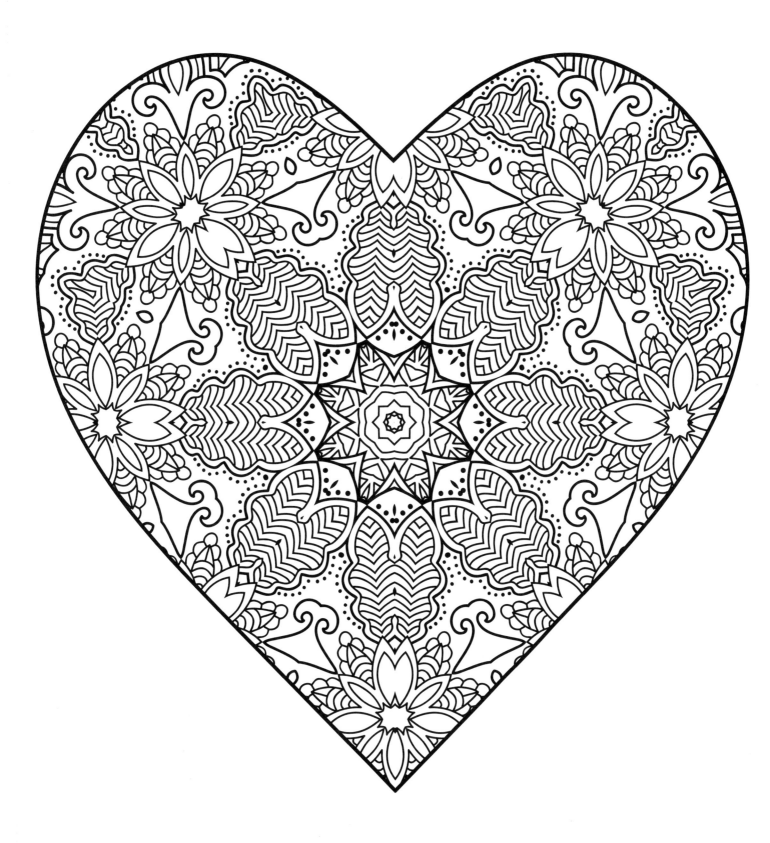

Y ahora permanecen la fe, la esperanza,
y el amor, estas tres: empero la
mayor de ellas es el amor.

—1 Corintios 13:13

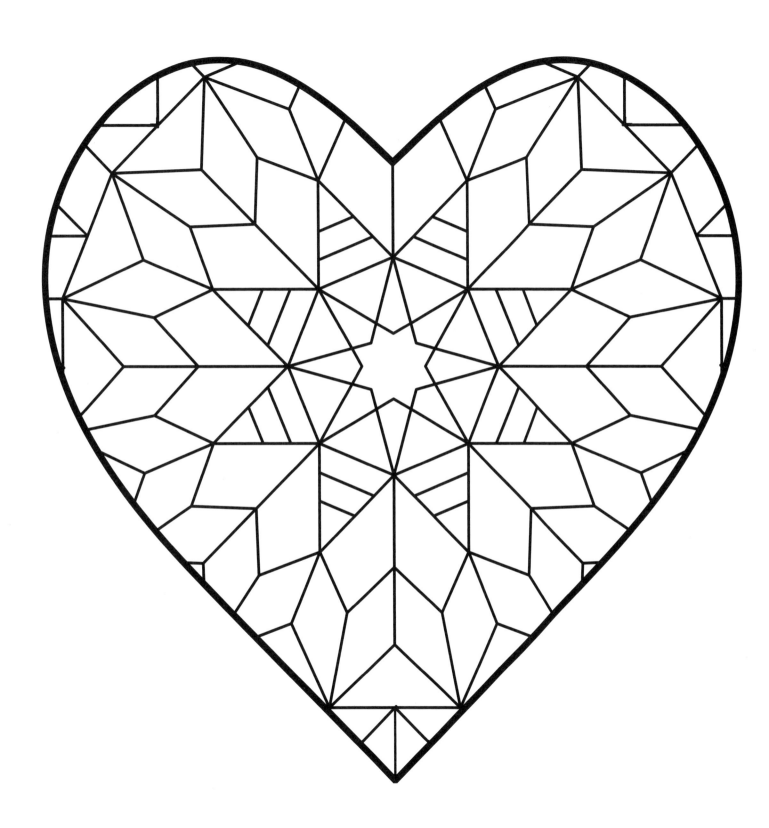

Si me amáis, guardad mis mandamientos.

—Juan 14:15

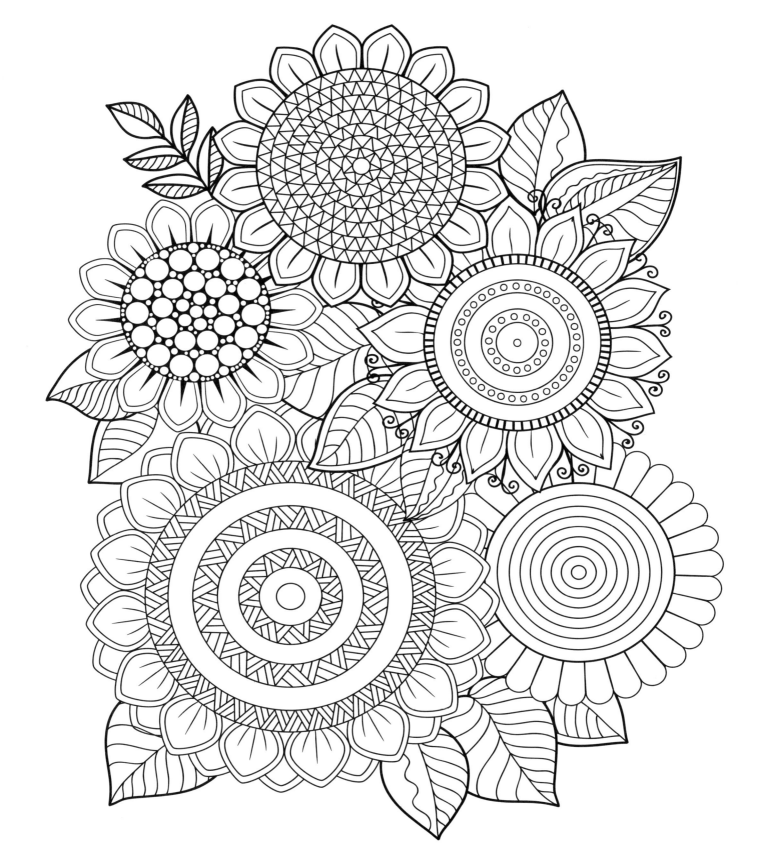

Si me amáis, guardad mis mandamientos.

—JUAN 14:15

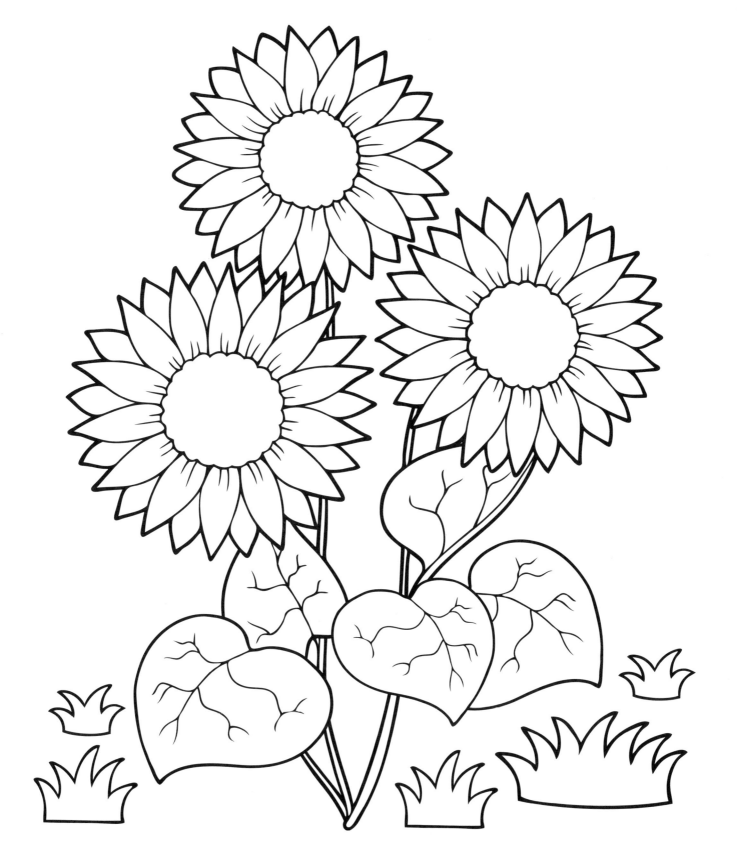

Porque al que ama castiga, Como el padre al hijo a quien quiere.

—PROVERBIOS 3:12

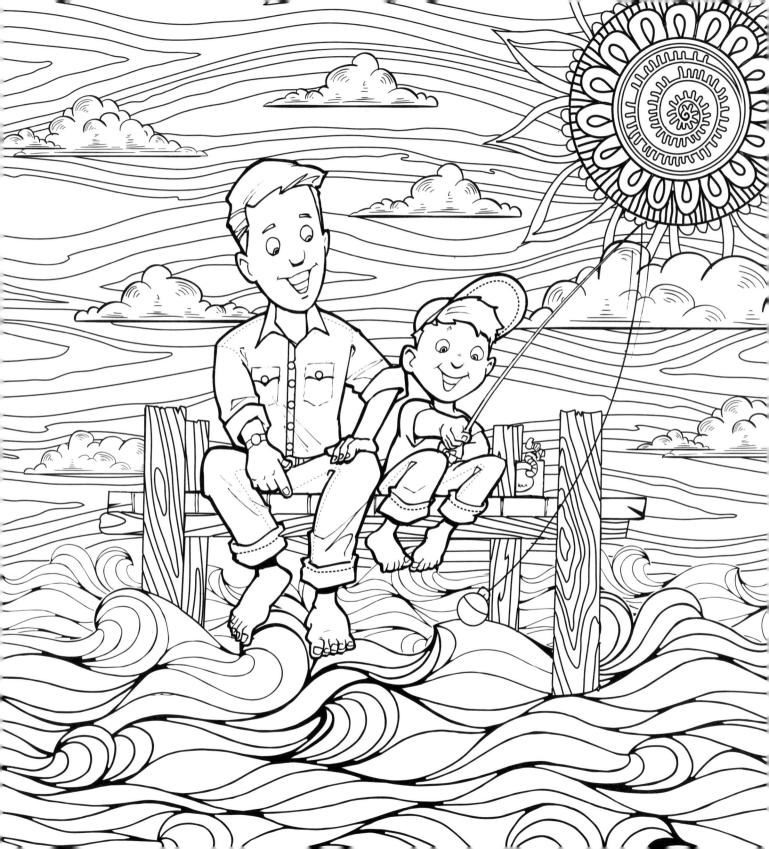

Porque al que ama castiga, Como el
padre al hijo a quien quiere.

—*Proverbios 3:12*

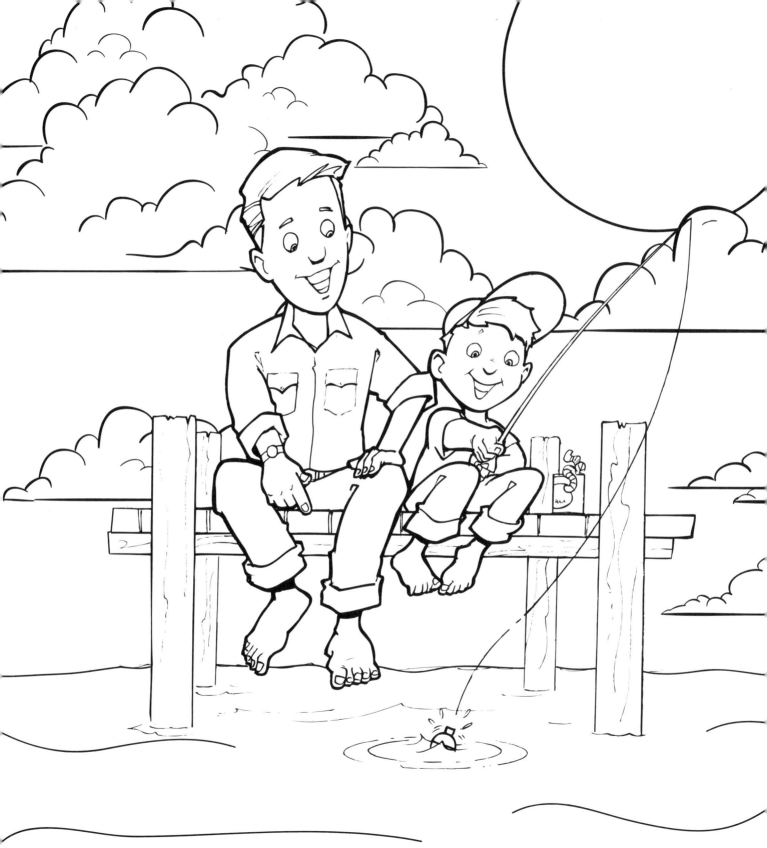

El amor nunca deja de ser.

—1 Corintios 13:8

La ilustración en la página siguiente
está basada en un arte original por
SARAH PERRAS de 11 años de edad.

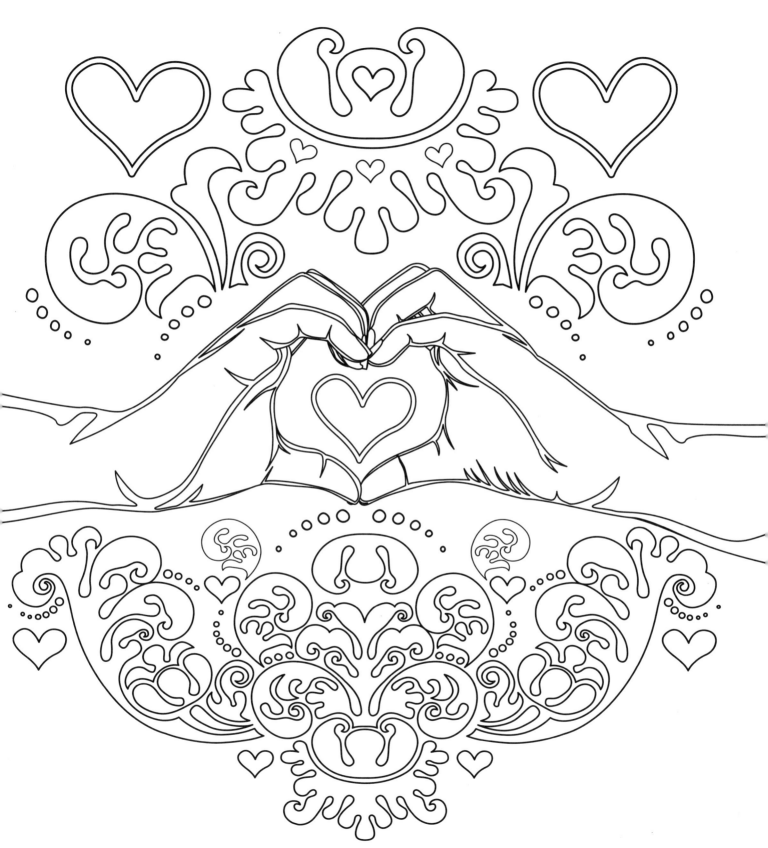

El amor nunca deja de ser.

—1 Corintios 13:8

La ilustración a continuación es por Sarah Perras de 11 años de edad.

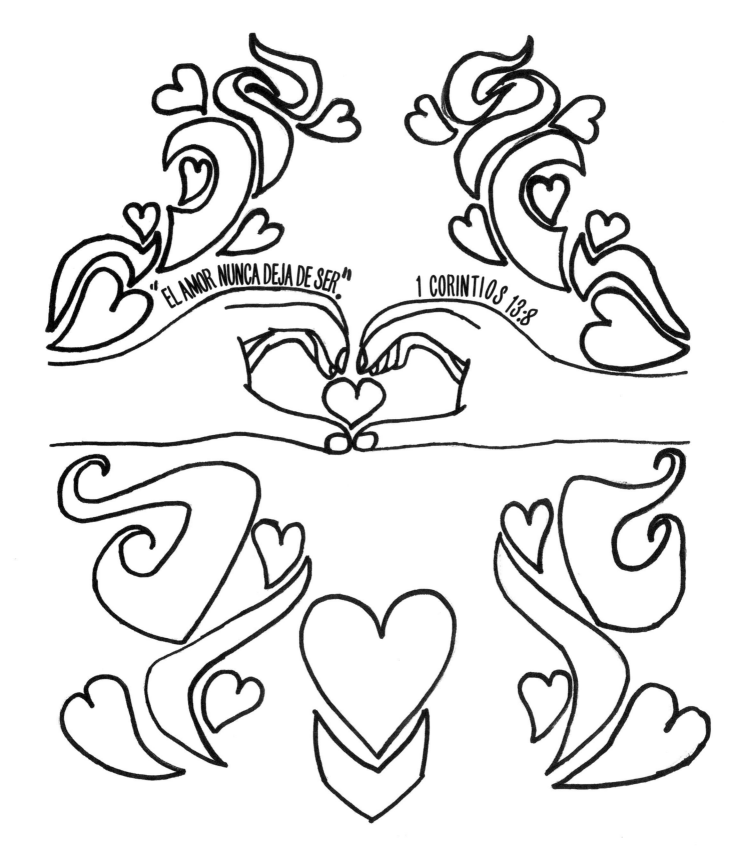

"EL AMOR NUNCA DEJA DE SER." 1 CORINTIOS 13:8

Y a vosotros multiplique el Señor, y haga abundar

el amor entre vosotros, y para con todos.

—1 Tesalonicenses 3:12

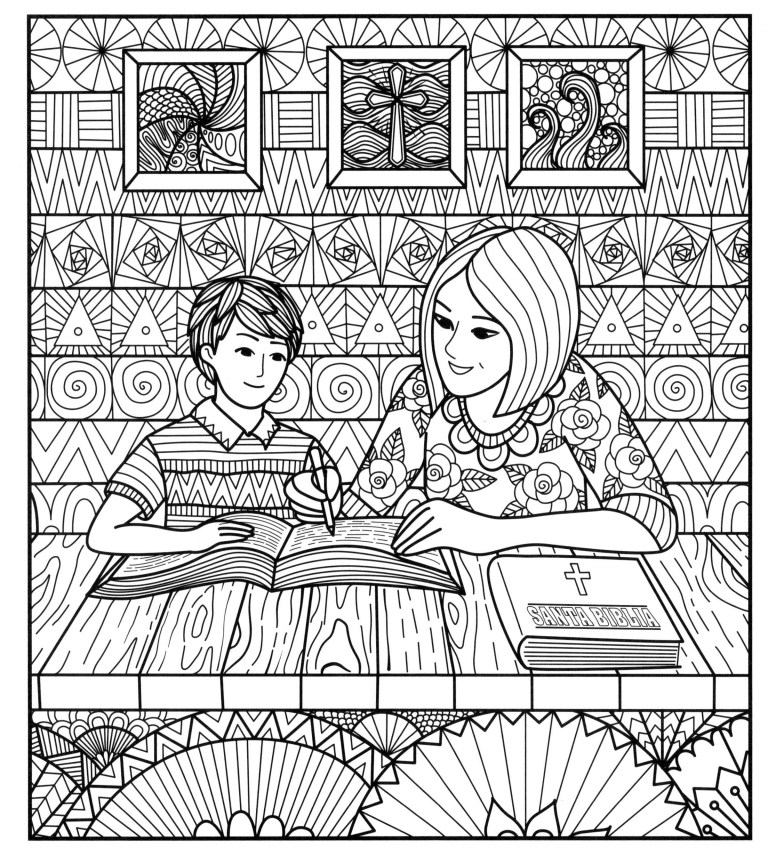

Y a vosotros multiplique el Señor,
y haga abundar el amor entre
vosotros, y para con todos.

—1 TESALONICENSES 3:12

El amor es sufrido, es benigno; El amor no tiene envidia,

El amor no hace sinrazón, no se ensancha; No es injurioso,

no busca lo suyo, no se irrita, no piensa el mal; No se huelga

de la injusticia, mas se huelga de la verdad; Todo lo sufre,

todo lo cree, todo lo espera, todo lo soporta.

—1 Corintios 13:4–7

El amor es sufrido, es benigno; El
amor no tiene envidia, El amor no
hace sinrazón, no se ensancha; No es
injurioso, no busca lo suyo, no se irrita,
no piensa el mal; No se huelga de la
injusticia, mas se huelga de la verdad;
Todo lo sufre, todo lo cree, todo lo
espera, todo lo soporta.

—1 Corintios 13:4-7

Debemos siempre dar gracias a Dios de vosotros, hermanos,

como es digno, por cuanto vuestra fe va creciendo, y el amor de

cada uno de todos vosotros abunda entre vosotros.

—2 TESALONICENSES 1:3

Debemos siempre dar gracias a Dios de vosotros, hermanos, como es digno, por cuanto vuestra fe va creciendo, y el amor de cada uno de todos vosotros abunda entre vosotros.

—*2 Tesalonicenses 1:3*

Hijitos míos, no amemos de palabra ni de

lengua, sino de obra y en verdad.

—1 Juan 3:18

La ilustración en la página siguiente
está basada en un arte original por
Phoenix Owen de 10 años de edad.

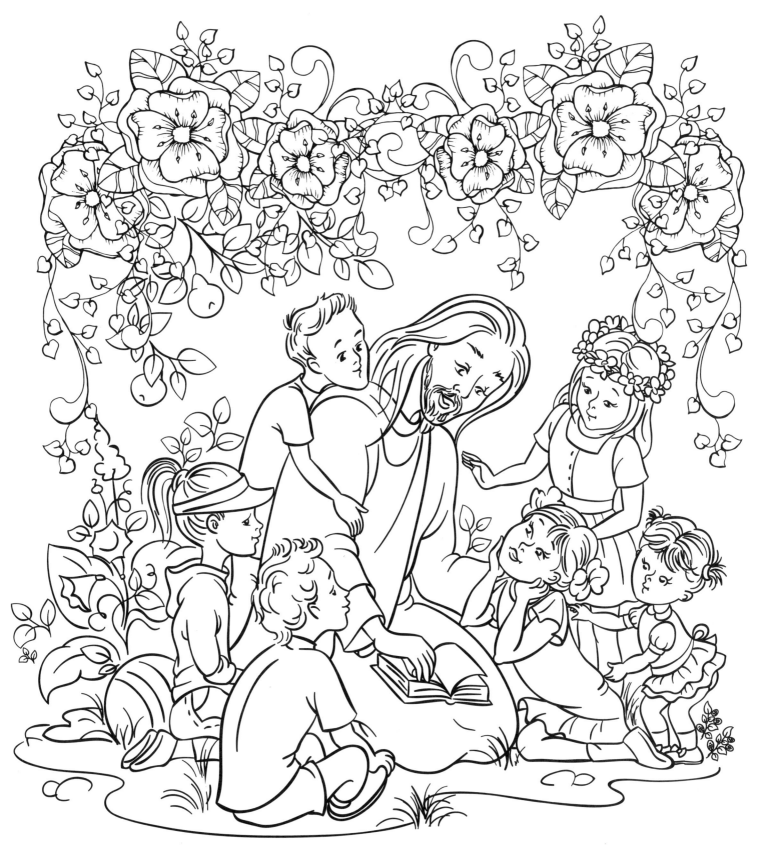

Hijitos míos, no amemos de palabra ni de lengua, sino de obra y en verdad.

—1 Juan 3:18

La ilustración a continuación es por Phoenix Owen de 10 años de edad.

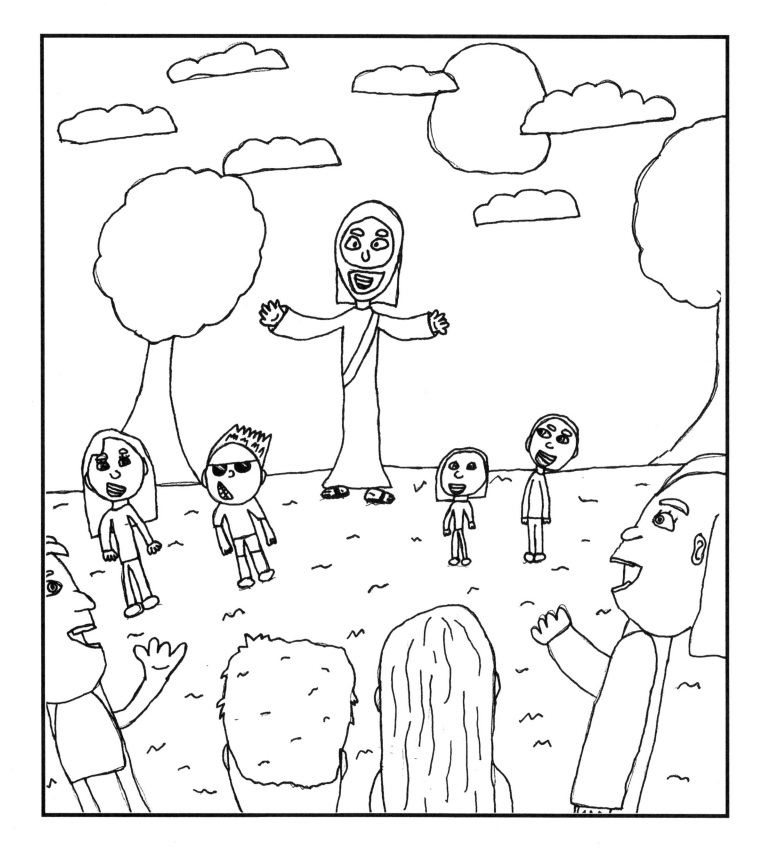

Y sobre todo, tened entre vosotros ferviente caridad;

porque el amor cubrirá multitud de pecados.

—1 Pedro 4:8

Y sobre todo, tened entre vosotros
ferviente caridad; porque el amor
cubrirá multitud de pecados.

—1 Pedro 4:8

Mas Dios encarece su caridad para con nosotros, porque

siendo aún pecadores, Cristo murió por nosotros.

—Romanos 5:8

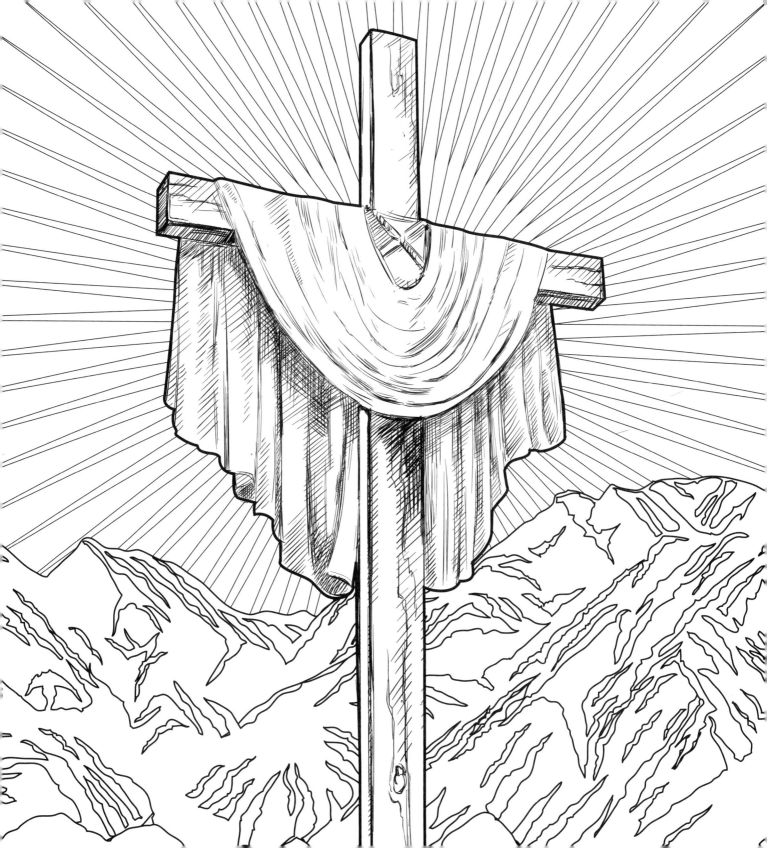

Mas Dios encarece su caridad para con nosotros, porque siendo aún pecadores, Cristo murió por nosotros.

—Romanos 5:8

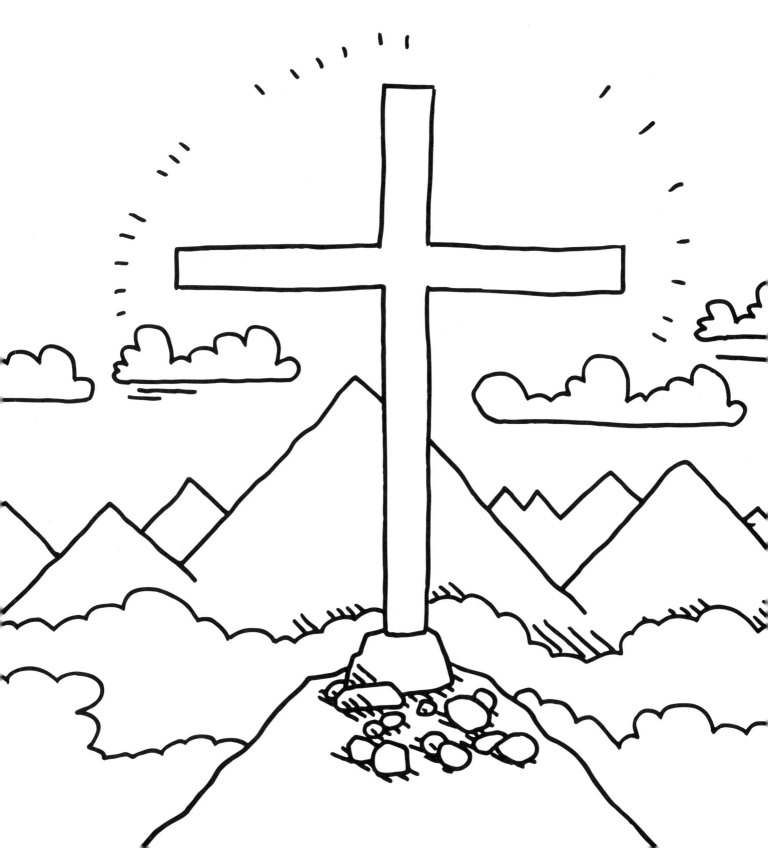

Nadie tiene mayor amor que este, que ponga

alguno su vida por sus amigos.

—Juan 15:13

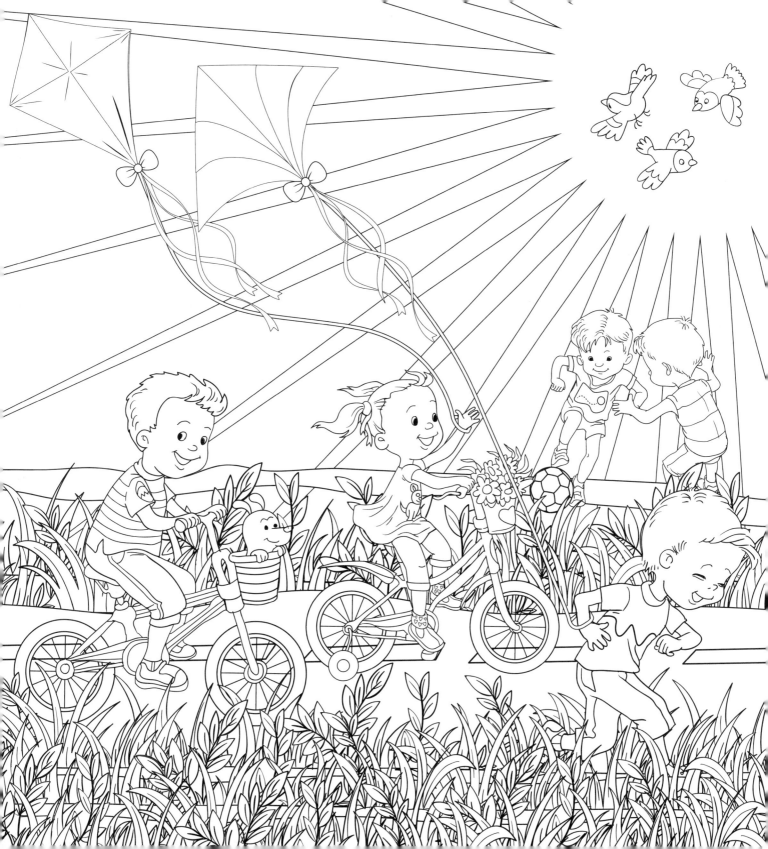

Nadie tiene mayor amor que este, que ponga alguno su vida por sus amigos.

—Juan 15:13

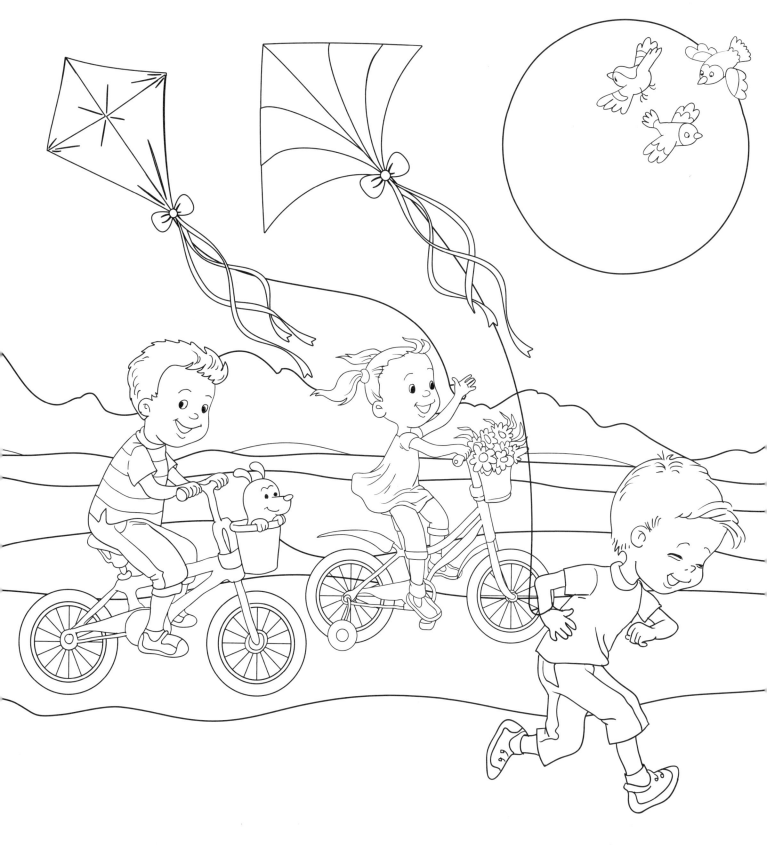

Mas el fruto del Espíritu es: caridad, gozo, paz, tolerancia,

benignidad, bondad, fe, mansedumbre, templanza.

—*GÁLATAS 5:22–23*

La ilustración en la página siguiente
está basada en un arte original por
CAMERON KIRKMAN de 12 años de edad.

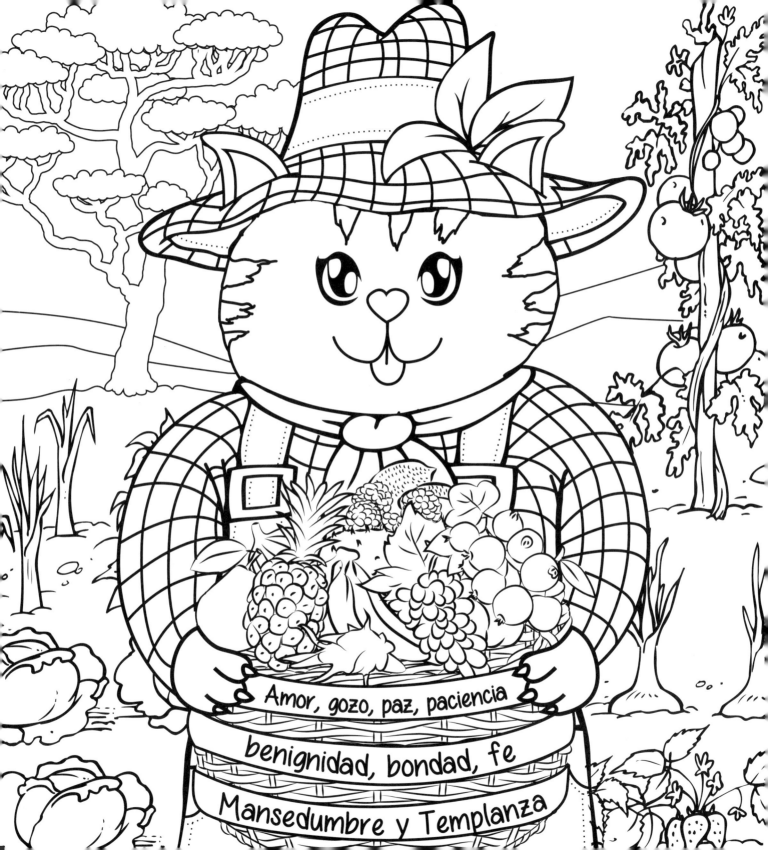

Mas el fruto del Espíritu es: caridad, gozo, paz, tolerancia, benignidad, bondad, fe, mansedumbre, templanza.

—*GÁLATAS 5:22-23*

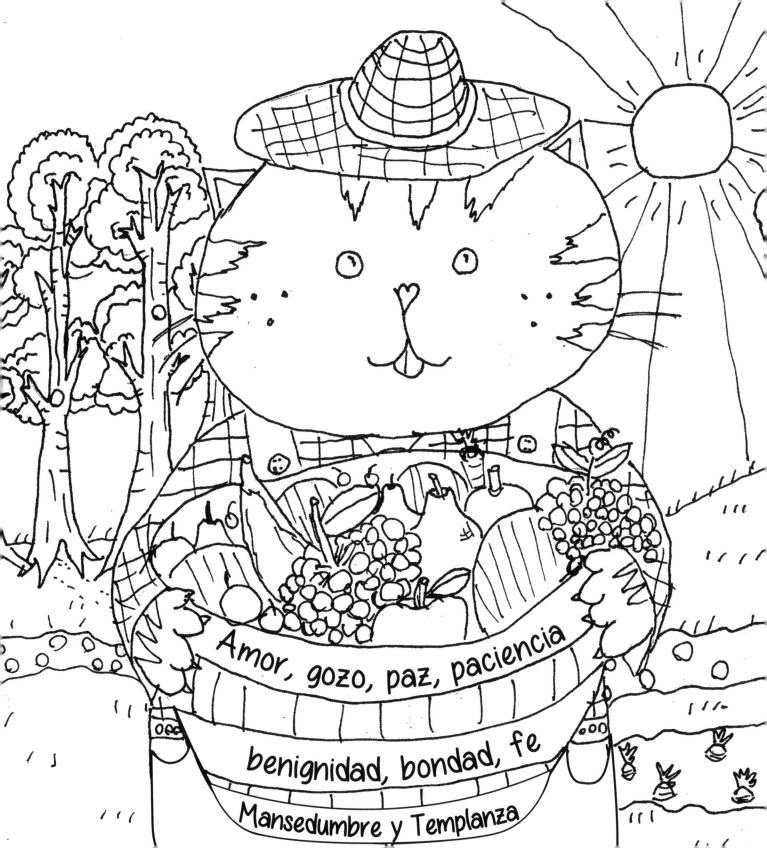

En esto se mostró el amor de Dios para con

nosotros, en que Dios envió a su Hijo unigénito

al mundo, para que vivamos por Él.

—1 Juan 4:9

En esto se mostró el amor de
Dios para con nosotros, en que Dios
envió a su Hijo unigénito al mundo,
para que vivamos por Él.

—1 JUAN 4:9

Carísimos, amémonos unos a otros; porque el amor es de Dios.

Cualquiera que ama, es nacido de Dios, y conoce a Dios. El que

no ama, no conoce a Dios; porque Dios es amor.

—*1 Juan 4:7–8*

Carísimos, amémonos unos a otros;
porque el amor es de Dios. Cualquiera
que ama, es nacido de Dios, y conoce a
Dios. El que no ama, no conoce a
Dios; porque Dios es amor.

—1 JUAN 4:7-8

Las muchas aguas no podrán apagar

el amor, Ni lo ahogarán los ríos.

—CANTARES 8:7

Las muchas aguas no podrán apagar
el amor, Ni lo ahogarán los ríos.

—Cantares 8:7

Y andad en amor, como también Cristo nos amó,

y se entregó a sí mismo por nosotros.

—Efesios 5:2

Y andad en amor, como también
Cristo nos amó, y se entregó a
sí mismo por nosotros.

—*Efesios 5:2*

...para que, arraigados y fundados en amor, Podáis bien comprender con todos los santos cuál sea la anchura y la longura y la profundidad y la altura, Y conocer el amor de Cristo, que excede a todo conocimiento.

—Efesios 3:17–19

...para que, arraigados y fundados
en amor, Podáis bien comprender con
todos los santos cuál sea la anchura
y la longura y la profundidad y la altura
Y conocer el amor de Cristo, que
excede a todo conocimiento.

—*Efesios 3:17-19*

Porque de tal manera amó Dios al mundo, que ha

dado a su Hijo unigénito, para que todo aquel que en

Él cree, no se pierda, mas tenga vida eterna.

—Juan 3:16

Porque de tal manera amó Dios al mundo, que ha dado a su Hijo unigénito, para que todo aquel que en Él cree, no se pierda, mas tenga vida eterna.

—Juan 3:16

Mas los que le aman, sean como el sol cuando nace en su fuerza.

—Jueces 5:31

Mas los que le aman, sean como el sol
cuando nace en su fuerza.

—Jueces 5:31

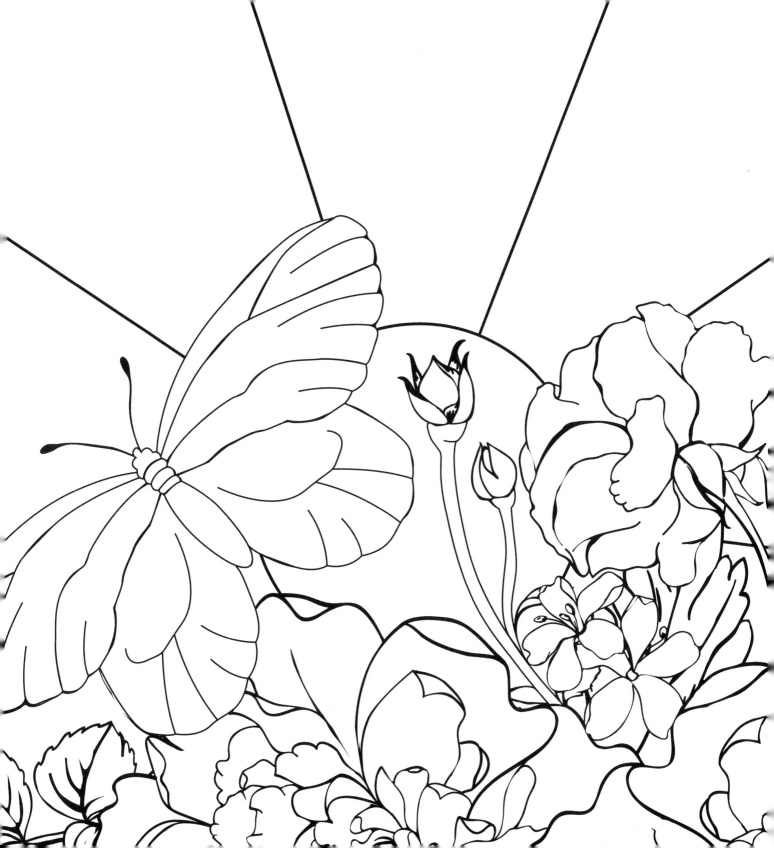

En todo tiempo ama el amigo.

—Proverbios 17:17

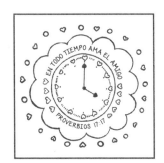

La ilustración en la página siguiente
está basada en un arte original por
Isabel Runnells de 13 años de edad.

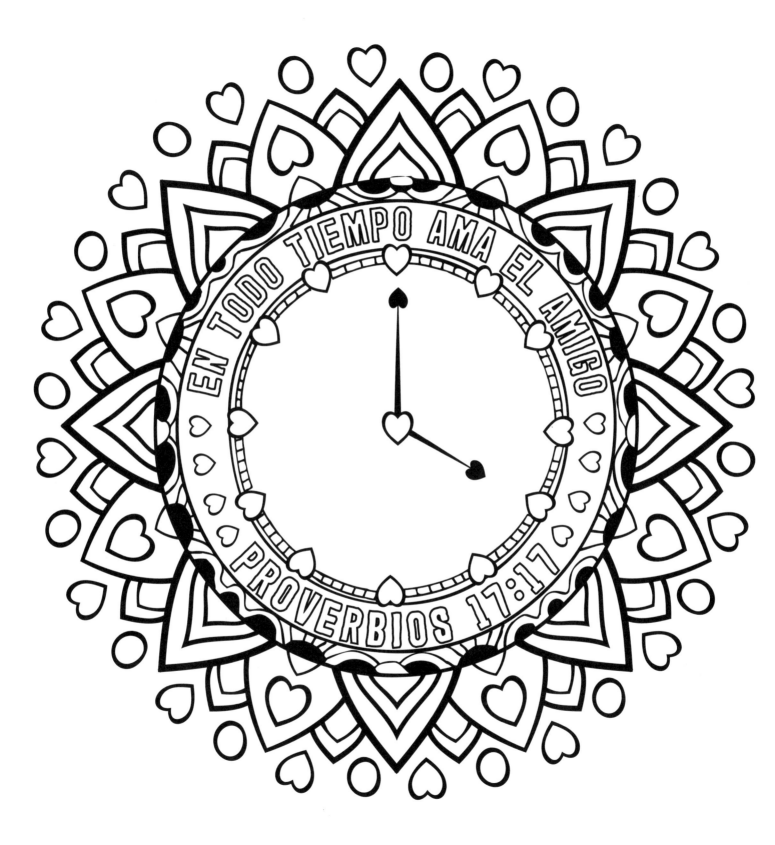

En todo tiempo ama el amigo.

—PROVERBIOS 17:17

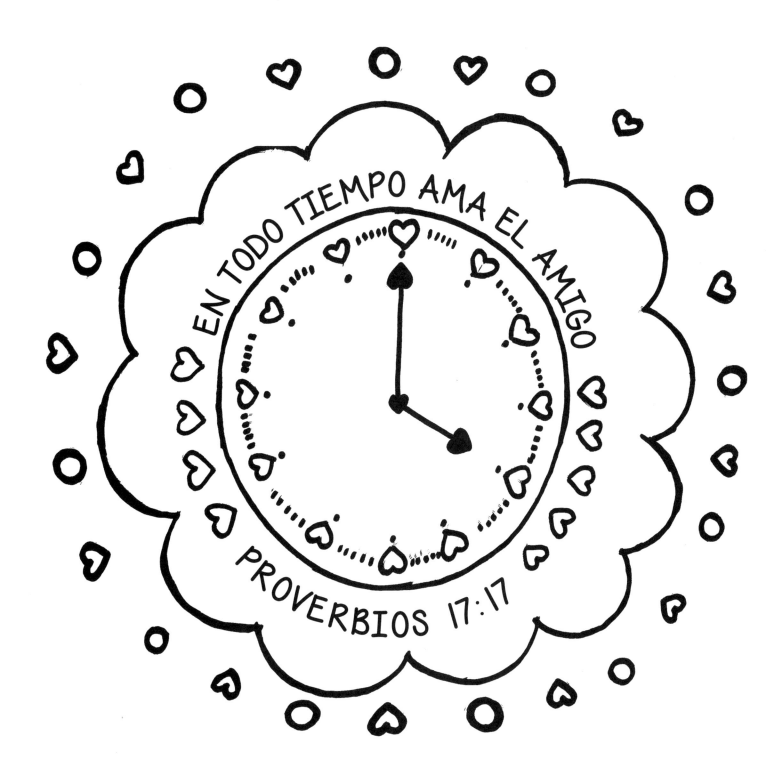

Jehová en medio de ti, poderoso, él salvará; gozaráse sobre ti con alegría, callará de amor, se regocijará sobre ti con cantar.

—SOFONÍAS 3:17

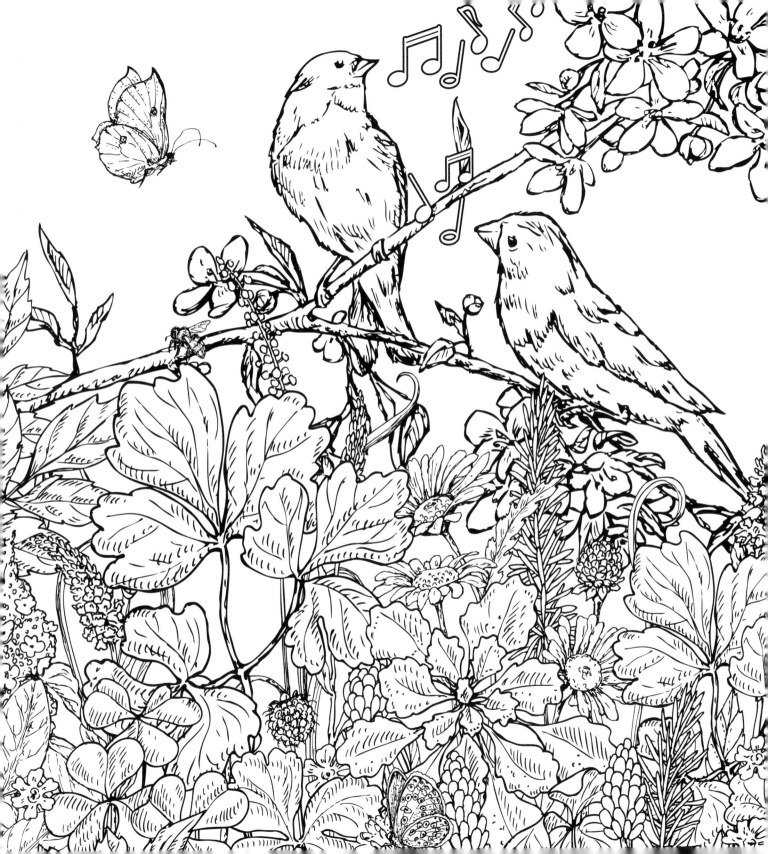

Jehová en medio de ti, poderoso,
él salvará; gozaráse sobre ti con
alegría, callará de amor, se regocijará
sobre ti con cantar.

—Sofonías 3:17

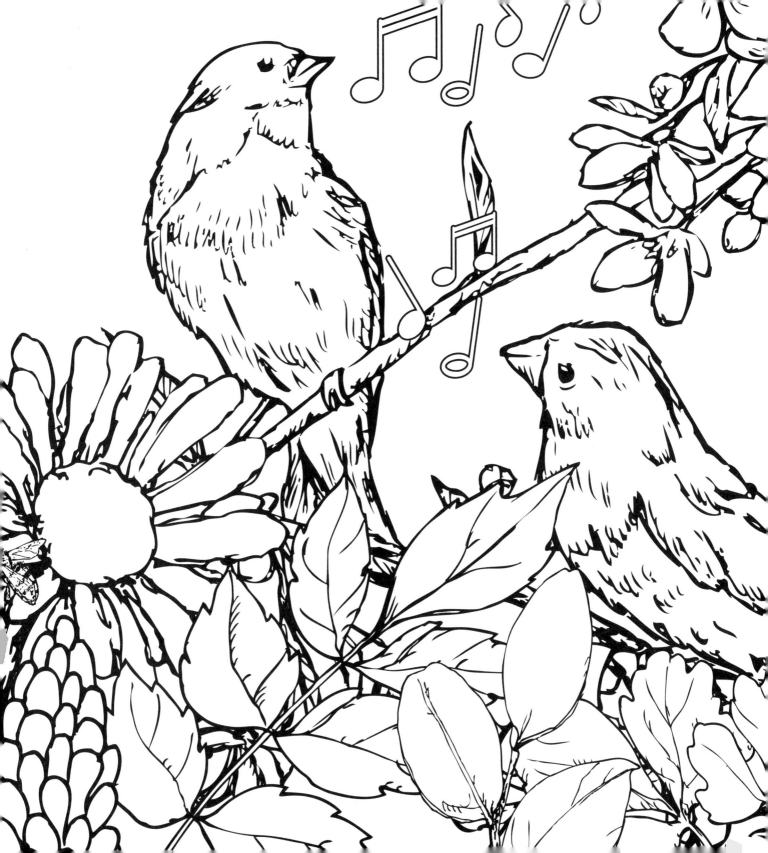

Por cuanto en mí ha puesto su voluntad, yo también lo libraré:

Pondrélo en alto, por cuanto ha conocido mi nombre.

—S*ALMO 91:14*

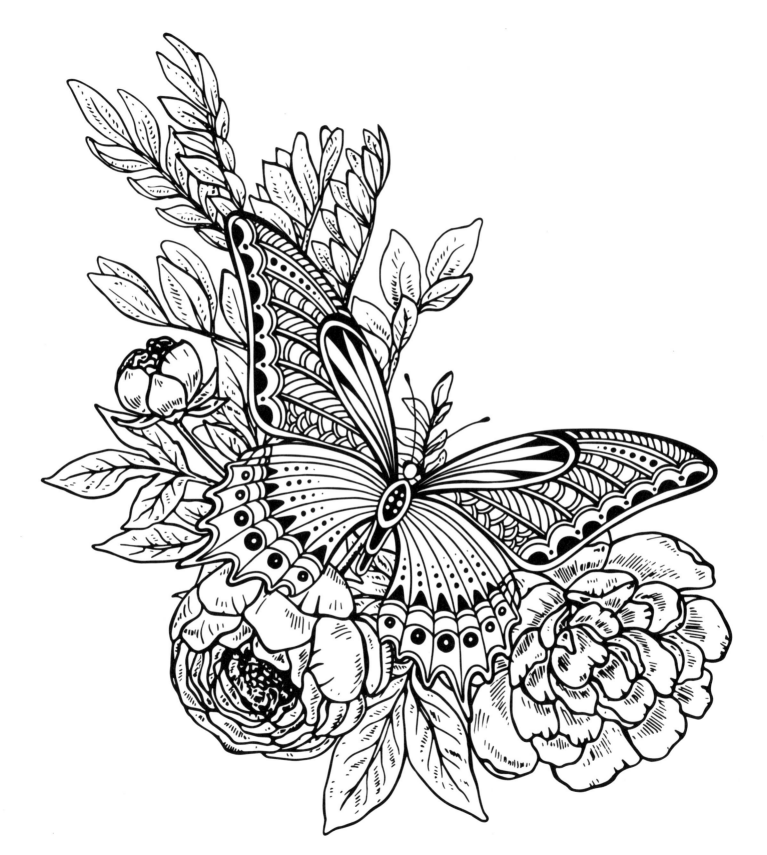

Por cuanto en mí ha puesto su voluntad,
yo también lo libraré: Pondrélo en alto,
por cuanto ha conocido mi nombre.

—Salmo 91:14

La mayoría de los productos de Casa Creación están disponibles a un precio con descuento en cantidades de mayoreo para promociones de ventas, ofertas especiales, levantar fondos y atender necesidades educativas. Para más información, escriba a Casa Creación, 600 Rinehart Road, Lake Mary, Florida, 32746; o llame al teléfono (407) 333-7117 en Estados Unidos.

MAMÁ Y YO: EL AMOR ES PODEROSO published by Passio
Publicado por Casa Creación
Una compañía de Charisma Media
600 Rinehart Road
Lake Mary, Florida 32746
Www.CasaCreacion.Com

El texto bíblico ha sido tomado de la versión Reina-Valera 1909. Dominio público.

Director de Diseño: Justin Evans
Diseño de portada: Lisa Rae McClure
Diseño interior: Justin Evans, Lisa Rae McClure, Vincent Pirozzi

Ilustraciones: Getty Images/Depositphotos

Cita de Casper ten Boom tomada de *El refugio secreto por* Corrie ten Boom (Vida Publishers Inc., 1999).

ISBN: 978-1-62999-034-7

17 18 19 20 21 — 987654321
Printed in the United States of America